古文苑卷之四

楊雄賦三首

漢書楊雄字子雲以為辭莫麗於相如作四賦本傳所載甘泉河東長楊羽獵賦是也藝文志雜賦類又有雄賦十二篇蓋在十二篇中

太玄賦　逐貧賦　蜀都賦

太玄賦

擬子雲之言以其為經理微妙深極於易故玄作太玄以保性命之真西京集其上雜文以為辭

觀大易之損益兮覽老氏之倚伏　所伏子道德經禍兮福之倚

察吉凶之同域兮其憂喜之共門兮　賈誼同域賦省憂喜察亦一作瞰瞰著乎

日月兮何俗聖之暗燭　惟世俗見暗昧此明理惟雄作一

怵寵以冒災兮將噬臍之不及　若飄風不終朝

兮驟雨不終日　雷隆隆而輒息兮　老子語

猶酋熾而速滅　自夫物有盛衰兮況人事之所

極兮　貪婪於富貴兮迄喪躬而危族　雲解兮

賊隆隆者絕觀雷鼪　炎炎地者　黔黔者

藏其熱高明之家　鬼瞰其室　櫻挚者　默默者

存其位極者知宗絶　自守道之極　全豐盈禍所

是故知玄默守道者　漢

譽怨所集薰以芳而致燒兮膏以明而見熾　書

　曠藉自銷薰以香自燒膏以明而自銷

翼勝傅薰與蕉同而沈反以翠羽燉而殞兮蚌

含珠而擘裂因物以警人聖作典禮一作以濟時
兮驅燕民而入甲納諸法令之中謂張仁義以為
綱兮懷忠貞以矯俗指尊選以誘世兮疾身殘
而名滅下故爵祿尊選名誘天豈若師由騁方執玄
青於中谷處由許由下為老子也所謂氏貴靜以自得優道
靜於中谷納偊祿於江淮兮二神仙江淮其音往來華山下
是也天下谷納偊祿於江淮兮赤松子王喬亦集靈宮於華山友又
揖松喬於華岳岳漢武帝起神仙乾崑崙所
輿以升崑崙以散髮兮踞弱水以濯足河源山
招之朝發軔於流沙兮夕翱翔乎碣
出流在沙羌之西弱水以濯足
在流沙羌之西
石碣石在東海傍忽萬里而一頓兮過列仙以
磧石
託宿役青要與承戈一作兮青要承戈
舞馮夷以作樂兮馮之夷 河女也充吾役使所謂玉
時人鼓五觀 宓妃之妙曲 宓妃洛女字與伏水之神茹芝
十絃瑟 聽素女之清聲兮 素女黃帝
英以禦餓兮飲玉醴以解渴排閶闔以窺天庭
兮騎騏驎以蜘蛚間閶天門赤驎騏驎也即載美門與
儷游兮門碣高儷偕仙人美
餌合毒難數嘗兮厚味腊毒麟鳳而可轄近夫
羊兮羈貫誼賦使驎麟可係異夫犬羊
兮不掛網羅固足珎兮鸞鳳高翔戾青雲
同掛斯錯位極離大戮兮卒李斯誅錯戮離興至三公寃

子纍清狂鱼吾腹兮赴湘流葬于江鱼之腹中遂自沉汨羅伯姬曜名焚厥身兮宋伯姬遇灾待傅姆春秋賢之孤竹二子餓首山兮姨齊高節陽斷跡屬妻何足稱兮伍子胥忠謀吳王賜之屬鏤于友數子智若淵兮淵淵讀終管不得而死如我異於此執太玄兮蕩然肆志不拘攣兮

逐貧賦

子雲白庐云不汲汲於富貴不戚戚於貧賤家產不過十金乏無儋石之儲晏如也此賦以文為戲耳

楊子遁世離俗獨處無隣崇山右接曠野鄰垣
乞兒終貧且窶禮薄義弊相與羣聚惆悵失志
呼貧與語汝在六極書洪範六口貧投棄荒遽好為
庸卒刑戮是加匪惟幼稚嬉戲土砂居非近隣
接屋連家恩輕毛羽義薄輕羅進不由德退不
受呵久為滯客其意謂何人皆文繡余禍不完
人皆稻梁我獨藜飧貧無寶玩何以接歡宗室
之燕為樂不槃徒行負債笈一作出處易衣身服
百役手足胼胝或耘露體露肌明友道絶
進官凌遲廢處安在職汝遠窟嵐崖巖宐
之頗爾復我隨翰飛戾天舍爾躋岊山巖究窟藏

爾復我隨陟彼高岡捨爾大海汎彼栢舟爾復
我隨載沈載浮我行爾動我靜爾休豈無他人
從我何求今汝去矣勿復久留貧曰唯唯主人
見逐多言益嗤以貧謙辭心有所懷願得盡辭昔
我乃祖宣其明德克以儼尒以佐帝堯誓爲典
則土階茅茨匪彫匪飾尺棟茨不翦示儉下貽不斷
爰及世季縱其民惑饕餮殄夭厲下多貨鄙我先人乃傲
乃驕瑤臺瓊榭室崇高流酒爲池積肉爲崤
鹿臺酒池肉林瘠山名是用鵠逝不踐其朝言
後世貪驕謂貧乃遠遁如鴻鵠之高翠劉向新
序田饒謂魯哀公曰臣將去君而鴻鵠舉矣三
省吾身謂子無營處君之家福祿如山忘我大
德思我小怨堪寒能耐暑少而習焉寒暑不
感等壽神仙粲跖不顧貪類不干則跖盜跖也延
類不顧人皆重蔽以防寇盜富盛者周護子獨露居人皆
休愓子獨無虞晚壽而安所謂福祿如山也
目張攝齊而興降階下堂誓將去汝適彼首陽
孤竹二子與我連行然而貧之理直故色屬目張翩
郎友伍也余乃避席辭謝不直請不貳過聞義則服
長與汝居終無厭極貧遂不去與我遊息

蜀都賦

楊雄

蜀都之地古曰梁州禹貢按唐虞時蜀始通中國其各有說古曰岷山始鑿梁州改為益梁州至周書牧誓及庸蜀微盧彭濮人
益州蜀郡隸秦時馬蜀貢賦或謂秦蜀始通中國
其江淳皋彌望禹貢沱水道所儲以除水害古曰岷字隨岸也
平青蔥沃壄千里詩河圖括地象曰岷山之精上為井絡帝以會昌神以建福言絡終絡精儲主蜀分井野
應天象其精主為井星
宮奠位定易說卦居地坤之西南方故於卦為坤坤天宮也
奠古坤字東有巴賨綿亘百漢有巴國經三通春秋秦巴賨
有巴惊為黔中國郡名百濮取以風俗定列百濮
類之離居左各傳
百濮之多居中國郡名百濮取孫所以華人布諸族
水在新都巴漢縣之中
謂神相龍往視宅其後左思走火
其中則有玉石嶜岑禹貢梁州貢璆鐵銀鏤砮磬石堅者如蒼家青
林美玉音吟䃉崒高峻兒皆石之擥
青玲瓏之丹砂青碧石得木青草有魯

窮青並出越巂是丹也砂
國志符可作杖竹中實因而高
枝皆出越巂丹
螭鱏鱏石鱏魚猶名
鱏魚石鱏魚
獸去聲李文穎曰蟾蜍沈水神獸犀獸蜡之類注水中多此獸以形禦水蜡水怪
並見漢書西南夷傳䢼潛既置地已和縣高西南絕巔嶓言昆明亦居
犍為潛夷昆明䔲眉絕限峨塘堪巖壹翔
䤴音臧犍徙蒙為本夜郎故地
武帝遣唐蒙通西南夷䢼江柯為牂柯二屬郡夜郎潛郎言犍為反
牂音牂犍峨眉山和䢼䢼為柯江亦屬
勢上漢書西南夷傳朱提山在犍為南嶠南明
也見漢書西南夷俗詭在越巂南夷漢安縣
西兩山俗誒相対朱提其山高峻嶺疆域言
塘兩山俗誒同為對䖝䖝提音殊䙴音堂
與形之窈深䖝䖝翔娘如郎延反之飛在堆
嶘崞同窈深䖝䖝字言許山飛成江西
靈山揭其右離碓被其東漢靈壽關界山南
即壱揭阜名離碓避水之秦蜀守李冰離堆在堆江都沱西間
璖江中郡水經秦蜀守李冰鑿古冰於近則有瑕英
珀江出銀史記漢字鑑者博物志石曰芝近則有瑕英
芝玉石珠陽皆國石王允有光珠王允者芝也珠華
町古志之陽光珠其比光珠也珠華
遠則有銀鉛錫碧馬犀象竣
離經或峻益州山律高䋶石亦王
馬祠民下海州山駿出產元室氣出
町志有漢人郡䋶佐峽產山碧石亦
硻道有珠鉛錫越山下多犀
鹽泉鐵冶橘林銅陵
公檀川銅之井書也貨鐵銅陵
賦家有鐵柱者也財冶傳卓氏
公川鐵之利元多鐵傳產
澹漫波淪漫即字縣二十里有
勢深百餘丈池汶黑水郡連連連盧氏池
旁則有期牛兒旄牛肉磥重山數千斤注名蜀山中䕶牛期

古文苑卷四

獱 聲相近謂之兒如水牛旋角在額上可為旋人占人金馬碧雞
帝嘗遣使其神襲漢光武時見越傳金形似雞碧馬形似馬後漢書郡國志越嶲郡青蛉縣禺同山有碧雞金馬光景時時出見羌氏名也後以為武都郡
罷𧱏 獸則麢羊者說文作麚似熊而黃黑色出蜀中廣雅麢猲似狸而大胡羊布口乞反野麋類也悲文反鹿屬
麝 香鹿之有戶豹兒郭璞音方奴戶反古字通用采能黃能黑豸頭䯄餘秋音頷說文說獸狊如鹿
鈴 名䗸中而彌獼上林賦麢獼猴叩頭長獼似猴水獹而大似猿上林賦獼猴
離 雖而䗸尾也獼猴屬作𤜂獼猴
狀 如兔而鼠尾也
音 量鼯鼱屬
有 頭毛其中而神化拜為黃奴左傳注諢平
鮫 名𤜂其死神化為黃奴左傳注獼似乎
狀 如此犬首而馬尾注獸類也
山 中犬首而馬尾比頭畢方青質而
似 羊出蜀山海經有鳥名曰畢方
淮 南子木生果腳豈獸之精耶
西 昌烏青色赤腳豈獸之精耶
汾 嶓嶸 吟迴叢增嶄嶂嵋品御

崔 嵬 授嶷 迸崩嵲 陘
藏 崔嵬
蒼 蒼崔嵬之山其高隱天重陰過南
嶙 峋疲叫之巗嶙巍然
西 高扁相連迥陰宛月雪霜皓然
暑 不熱廣志日五月雪霜皓然
聚 也
音 清柴業不齊貌嶑當犍為南
堤 峴旹埬越巂當犍水名

觀 上岑高龍易累
隄 岘音堁貌嶼是峴五矶參差
而 五垂在越巂山名
上 龍陽淮策交倚唯崪屼崎集
皆 昔山名嶮峰施形精出

崔 萃崒 屼乃蒼山隱天叩巗石壙
友 重萃崒屼
尔 乃蒼山隱天
盛 崇隆臨柴積猶
古 所弔其處所非以一巡
諸 崇隆臨柴積
一 山在成都西北名玉壘
所 出渝山嚴巗

曷堪嶃隱倚㠁皆嶄字與嵌同嶃音峯
都安縣首兩山相對立如刑反戶巠反彭門嶋崝
關號彭門嶋崝音箕籠峢崝巠嶇反嶋崝渴
岵方彼碑池旁林賦顙相連池獯之狀嵰象岨岰輯
巆苦葛反晉嶎買反浪之山森列岨岰伽
嶭胡買反礫乎岳岳嶒竦高峻爭峢岊屬蜀崑崙
泰極涌泉醴凝水流津濾集成川岷嶼𡵀屬地聯絡自
極屬崑崙山在西域黄河之源出於北最高視蒲昌海為中國河漘冬夏灒不增減謂之潛行地下南出於三積石為中國河居禹貢𨼆
荅浸行聚流集會於是乎則左沉棃右羌庭時以漢武帝
諸都為郡右漆水淳都江漂其囟都江漢作㦣
羌犂屬漢右漆水出蜀西徼外當漆都
其文曰沫水出蜀西南嶠外山東入江淳都
沫囟音謂漆洹二水出岐山屬雍州都
江水泜水東流過成都入泺
江水泜猶經也詩息駕
壽溶洗千湲萬谷合流逆折沁
湖濘興溱同音排碣反波逆濞 乃溢乎通溝洪
同溥旋㳤䌷頏慚舟行触石旋沘經洑
者廝而生愽岸敵呷祚瀬礚硴巖撐石列獻紛挐
湯沛踰窹出限連混隂域墮也猶汾汾忽溶瀅
康澁磕砰音硏龍鮏厯豊隆潛延延雷扶電擊鴻開
也沸降疾流分川竝注合乎江州
謹薄砰遠遠乎長喻馳山下卒士卒之衆疾馳名注在
訊師於木則梗反鼻縣櫟厯豫章不巨樹榜
合而於木則梗反彭縣櫟厯豫章不樹榜

櫨櫸櫨之善木白反郭璞理中櫚椰海經注柙甲木青稚佳
櫨間櫸櫸美木材中櫪歷櫥斯栖由柔木欅松似
梓枌梧櫃軍材信楫叢俊幹湊集枇疾疎衣無齊栢
刺枒魚嫁城楫叢俊幹湊集枇疾齊疎友木
有枒貼二切戌吉穴榻竭屮軋沈欓椅廉二切梓於寓反
名木俞反允楊竭屮軋沈欓椅廉二切萬宜反
茂其竹則鍾龍籢籢野篠紛豈戴凱奴宜反
紛紛瀰靡幼讀作蔽也勍勍 沈闔野望芒芒菲菲
從風推參循崖撼揉 委撼擎相譬擊也
吹以為篪律蔡出魯部山堪為笙如皮白笛賦見霜大者侖倫
幹宗生族攢俊茂豐芙洪溶忽薏紛掲橈喬興
風披夾江緣山尋卒而起結根才業填衍迥野
若此者方千數十百里方數十百里盖言竹之至富於沱
蕩水則注汪漾漾積土崇隄其淺濕則生蒼葭
淺水則注汪漾漾積土崇隄其淺濕則生蒼葭
蒋蒲蕾芋青蘋草葉蓮藕荚華菱根蒋根可為菜菹
妒小栗可食草葉藥也其實蓮菱根可祭祀為菜茹
葉英藻也其實蓮菱根可祭祀為菜茹
中則有翡翠鴛鴦鸕鷀皆水鳥名霍鶚鶚音昆鷁
其深則有獺獺者必去爪畜淮南子畜池獺魚鶚昆
鷟音繡色形似鵶鵜魚鰥屬食沈鱣皮可為鼓水豹
水獺居水賊多猶似水獸狀蛟蛇
魚獺屬食沈鱣皮可為鼓水豹
西京賦居水賊多猶似水獸狀蛟蛇
蛇檻水獺蟒蛟龜屬編獺魚蛇龍類
尔乃其都門二九四百餘間
尔乃其都門二九四百餘間使秦惠王二十七年立
門也按漢武帝元鼎二年立今戌都城大城九門唯間咸
門也按戌都志大城九門唯間咸



門云成都漢舊名二公孫述傳藏宮車至咸門注兩江
珥其市曰火兩江李冰穿二渠成都門也
貔蟬付溉田耳珥始實穿江水旁貫其中皆可行舟形勢
征公華陽國志李水造兵當橋曰水曲後漢益州記曰大
四益州夷記星七曰星尾一星長星二星冲七星三日璣星沖七星三日
冲公孫星述傳七注市橋曰橋市又曰橋有即龜化七星應一張張儀築城因以
橋其俱不以復至弦帶子成即龜化之橋亦橋謂此光武
儀龜道之以可築都跨偶橋有有即龜化之橋謂此光武
僑鎮都刻削成斂鎮舊僑記言在蜀成都西開明遣為五都丁之武
又力士貲草木成之歎也音蒲賦言蜀開雄揚
明蜀王紀曰蜀先封蔓叢漁息侯尚叢之十一
都之配叢既業子通為石石岈岈岍從
西者南至十餘者文又讀與籠邑先皆依山云居上累石居為岷室
山石乎山傍郭石古也犀從徒同敏記雲居上累石始石居為岷室
山東基成也東漢謂而叢也從徒謂惠帝昔治城在岷
基在漢之秦之蠻叢望帝昔治城在岷
是以隨山厥饒水貢其獲首竹浮流龜石磧秦漢之徒元以
之應二再者藥舉材竹桑石疑猛性合用為若舉字細微若以香草產惟人藏所也取易
首水次麻竹竹運石響石蝎相救可以積多石於蝎相救
二應者藥舉材竹桑石疑猛性合為若舉字細微若以見
美魚酢不牧井魚酢勿皆慕取也言之麻竹之性合舉字細微若
有蘄沧鴟鳧風胎雨彀鴟鴟音鼠同類與鴂音餘雕鴂音鴂音
未嘗沧鴟鳧風胎雨彀鴟鴟音鼠同所救
化鴂注也不待穴合而生子彀音殼反豉豆

不言品類　狼物駁目單不知所衝諸言不同與彈同盡之
也　爾乃其裸字亦作瓜瓜也史羅諸園敀縁
畛歐音匡圃之四貨殖傳作果域也
大如升色蒼黄畛出黄諸柘　果
南中八郡志曰楗　榛栗橡棠梨離支詠者
為棘實相扶　雜以梃橙柚屬甘棠梨即召南所
木蘭寳如小葉　扶林禽爐燉被以櫻林禽謂求
生其關以西果扶般御梨美　旁支何若英絡駢禽
其間枝通可讀　與春机楊柳裏弱蟬抄扶
施連卷　蟬机抄音几　　卷引也拳音狃猱楗
蜮子䗖蝄　皆禽蟲名　富瓜　饒多卉以部麻
一名杜宇俗傳蜀音王望帝　之圭反郭璞注齊語
蟬江南呼蟐螘
螕子鳙呼焉之皆螂名謂之聽姑又
五穀馮戎盛多　注往薑梔史記貨殖傳巴蜀地饒
互用　楚之詞　木艾椒蘿䩵舊菜增伽筍竹今作
子巨蒜　附子溫藥蒜也
醬醯酪清　眾獻諸斯盛冬育首舊菜增伽
也伽今之荔支也尚多
無幅班周西都賦珥草木繁盛如卻布錦與繡
熒郁翠紫青黃麗靡蜺燭若揮錦布繡芬芳蔓茗
日芒然其日富若無邊無幅舊氏之獻望子錢恐失之鑒今或

從蠶擿文類同尔乃其人自造音錦紈纂緇緟緫緣
聚蠒搗　　　　　　　　　　　　　　　　索
廬中發文揚采轉代無窮絲絲絲絲絲
音中繢　　　　　　　　　　　　　　　　縓
又績以梧桐木綿蘭成衽之蘭生江南西貴賈黑色故色也
華絞合為潤友蜀錦絳名件不一也其次充外商廬者
轉於世間其布則細都弱折皆有帛布名其外蘆
無有窮盡蜘蛛作絲不可見風阿麗纖
薩避晏與陰陰曰無而曰吳
細篇中黃潤一端數金黃潤如幾將篇中細布黃潤也
鎮制禪漢時有黃潤一種筒細布也同美言其極精
金演蕃露云楊雄蜀都賦後漢鎮鎮字舊本程脫大下
宜添入雕鎊謂篆刻為文雕鎊為紀蜀伎千五字
昌今所　　　　　　　　　　　　　　　　
器注以金銀工伎緣之器曰鎮東西鱗集南北並湊馳
音口皆極　　　　　　　　　　　　　　
逐相逢周流往來方轅齊轂隱軫幽輯埃敦塵
拂萬端異類崇戎總濃般旋闐齊塔楚而喉不
感繫人蜀物豐美貨至都市喧販譁而爭售之萬物更湊四
時迭代彼不折貨我囷之械猶禁也財用饒贍蓄
積備具以上言儲積之物殷富
祖祢考廟日繼祢宗有者樂鬼神祭祀時選日歷
豫齊戒龍明衣假借以作襲精潔論語齊必沐浴
明衣表玄穀以黑秫釀酒所儺吉日儺偶用樂也
布　　　　　　　　　　　　　　　　
若夫慈孫孝子宗廟　
濁言周禮司尊注清醴齊充清醋和以合跛明綏離旅
位猶之言別會親跛差輯二泉寡管曰昭穆記之離離主謂人欠

旅曰乃使有伊之徒說作尹賀弱如子壺未能免俗調
其吉日嘉會期於送春之陰迎夏之陽候羅司
遨出遊乾池泄澳觀魚于江觀之傳矢魚之義而魚不單若
迎春送臘百金之家千金之公重之人莫不單陳
睡者莫不單陳也熏以合上作胖胰間脂膏之備爾乃其俗
楚之歲屬蕭時記之所以蒙古人日獵其握種菜為蒸熟
不未勞能而飛故人所以蒙古獸種菜為燕血
折龜杭田子需大穴膽鮫龜肴熟鮫魚骨細薄肴之日膽冷
蟲鼺類力獸久而炙蛇與雜通野獸肉為名建魏侯嗜晨鼠鼷物
鴟鳥初乳用戮與雜通山鶴鵖交春羔秋鼷物而美以者時戮
飛之息也皆味之美者也鵖候之說鵖被鶺即晨鼠鼷者戮
封之大也封之美者也鵖候之說鵖被鶺即晨鼠鼷者戮
髓郊之豢祀胎志先鶴髓字髓隨古並髓古
之豢胎豹山麋隋腦水遊之脾髓蜂豚應鵠晨鼠
炮鶉彈鵖而鴩灸也荘子見鴩灸鵖皮鶉被紙之屬蜂豚應鵠晨鼠字蜂豚應鵠封古用
名獷貴大者獨竹孤鶴鳥竹屬不通紙用
之宮滌必米又言養之肥以牛以米所注以牲牡則五味全皆獸
日性必在而說美鮫海皆滌其穢獷者豕也
牛羊魚物名以文而鮫美鮑也皆滌其穢獷者豕也
不而應後御猶論鮑淡鮐失齋味具子江東鮑鮐隨玛
夫五味甘甜之和勻藥之美虛勻藥賦味勻齋之美具子

馬郭范楊上族漢時姓置酒乎榮川之閒宅亦
郭范楊蜀都著謂之司馬相如嚴君平舊宅皆
在成都今其讀址盡為蘇黃之舍設坐乎華
都之高堂延帷揚幕接帳連岡帳設幕施於堂室
地漢書帳欲三眾器雕琢藻刻將星羅雕琢築刻石
日岡山春猶筆貞友謂音戶蜀人按紀上為夫古
髹木器皆假借作藻采華美皃
繪也蜀將星罐華美皃
密促之君則荆上亡尸之相有男子木紀曰杜宇
蛇蜜蜷錯其中禽獸奇偉髭山林皆在言畫也
龍蛇蜜蜷錯其中禽獸奇偉髭山林元友也
聲猶謂龍蛇四散屈伸狀之閒昔天地降生杜宇
聲奇筆貞皃散屈伸林之閒昔天地降生杜宇
而降自稱望帝蜀人以弊靈隨死尸亡又云提
姓名也罷蜀人按古傳校時蜀君長治國云隨江
帝治長後皆仙去自望帝立以來古蜀郡之即君宇
久長後皆下邑曰望朱隄
帝淤山下邑曰望
逆流以為相委
平丁之歌妹無
而就衰歸之曲
是以其聲呼吟諸連罩情舞曲轉節踊
六成行夏低徊
商周之屬周之音戶蜀水土悲悼
以其入唫徐處之作留吏之作
刻之屬其讀作喝賣陷
五蜀 歎女作歌
帝治長遊山
六成行夏低徊
聲及廟嘗吟諸連罩情舞曲轉節踊
駭應聲錯蕩其節六皆有廟之聲音而相應
伕則接芬錯芳襟祐纖延
踹則接跄踹凄秋揚陽春
即即衣踹凄秋揚陽春

坊西京雜記咸大人傳兒賈佩蘭諡作宮時常
以十月十五日入靈女祠以豚黍樂神吹笛擊
相與連臂踏地為節歌赤鳳凰來之助 羅儒吟吳公連
筑歌上靈之妙聲抑 羅儒吟吳公連
者魯人賢公發音清哀善動梁塵吳人善歌雅謳吳公
者後人多倣其音聲云註曰陌上桑秦氏女以從羅
通用採桑樂府曲今詳上詩云陌上桑秦氏女不從羅
羅敷採桑樂府平陽作古曲載之羅敷曲也
作是曲儒讀作以儒門說頗頗疑是陌上桑也
意儒儒頗讀作以朱顏離絳唇眇眇之態吡嚇出
沼頼知徒也 羅車百乘頻
郃公豪富人 右賦孫伋屬 相與如平陽頻會
父之妙歌也 若其遊急魚戈郃公之徒
馬揚言歌之抑 若其遊急魚戈郃公之徒
羅畏彌潎蔓蔓湯湯
投宿觀者方隱行舟競逐優行機曳締索恍惚
羅畏彌潎蔓蔓湯湯 託遊宿車馬同回揯奔走
人觀物者並以說文讀如籠籖筒之類竹器
觀者並雜龍睢瞭號 許維友瞭音
霍驚罧布列 說文聚魚也積柴水中魚今校孤施號
視罣霽古也 又又音絲紗繁矢孤字即
丹上綱也 纖繁出驚雌落號
又詩施罛濊濊 驚雌落號
尚雄麞翔雎桂号奔紫軍俎飛鷁沈
單然後別
𩹿飛漱沈取魚禽不可復以供取俎膾己至
暮己

古文苑卷之四

古文苑卷之五

漢臣賦九首

- 劉歆遂初賦
- 杜篤首陽山賦
- 班固終南山賦
- 馬融圍棋賦
- 張衡髑髏賦
- 溫泉賦
- 竹扇賦
- 簧賦
- 觀舞賦

遂初賦 并序

遂初賦者劉歆所作也歆少通詩書能屬

文成帝召為黃門侍郎中壘校尉侍中奉

車都尉光祿大夫歆好左氏春秋欲立於

學官時諸儒不聽歆乃移書太常博士責

讓深切為朝廷大臣非疾求出補吏為河

內太守又以宗室不宜典三河徙五原太

守移書上䟽乞骸骨及儒者師丹為大司

空亦大怒奏歆改亂舊章敂毀所訕求出

補吏是時朝政已多失矣歆以論議見排擯志意不

得之官經歷故晉之域感今思古遂作斯

賦以歎往事而寄已意哀帝之世權柄下

移故歆思周晉豐

昔遂初之顯祿兮遭閶闔之開通　歎自言顯祿無仕
雍蹟三台而上征兮　蹟踐也即太階下六星入北辰
之紫宮　歎為黃門侍郎又侍禁中如此日紫宮北極所居入省
中備列宿於鈞陳兮擁大常之樞極　書史記天官中宮天
極星其一明者太一常居也鈞陳後官大帝正妃所職惟太階之珍者為難運俟機不
駕之蓋象之皆奉車都尉星之難運分故來機衡者難運之俠閉
六龍於駟房兮奉華蓋於帝側　天子之駕六馬房為龍馬
兮機衡寫之難運　分故來機衡者難運之俠閉
衡踏皆北斗星以懼魁杓之前後兮遂隆集於河
論政之幾要
濱出以補河內大守　懼求遭陽侯之豐沛兮乘素波
以聊戾　陽侯波神淮南子注陵陽國侯溺水而為
聊戾死其神能為大波神人言遭波神沧湧使已阻藪得玄武
言邊郡以備猛敵二乘駕而既修吉卜利北征之宿言往五
之嘉兆兮守五原之烽燧　有僕夫期而在
都馳太行之嚴防兮　八天井之喬關　歷崗岑以
防禦亦關也　太行之山漢在京都河內郡河内縣属
升降兮馬龍騰以起攄　舞雙駟以優遊兮詩二兩
舞齊黎侯之舊居　壺關國縣舊心滌蕩以慕遠兮
廻高都而北征　高都縣也属上黨郡廻曲行故曰廻　劇疆秦之

暴虐兮吊趙括於長平新趙括敗於長平秦業
十萬人皆降秦秦好周文之嘉德兮躬尊賢而
挾詐盡阬殺之　　　下士驚駟馬而觀風兮慶辛甲於長子錄辛甲別
事紂十五諫不聽師挚之告賢之告父長短文
于探負迎之以公卿封於長子因歷劉向
之秦故縣名屬上因歷
周之長縣境嘆其仁暴以上歷
數厚而莫扶執孫蒯于屯留兮
取重丘曹人憇于晋十八年晋人執衛行人石買
買于長子執孫蒯出為曹故地也十留縣屬石
救王師於余吾廉元年晋成公歳伐戎王師敗
晋紵于徐吾氏公羊曰上黨也
蓋敗績于徐吾　　　　過下虎而歎息
昔平公之作臺賀晋成虎祈地名
兮悲平公之作臺賀晋成虎祈作銅鞮宮諸侯
　　　古文苑卷五　　　縣有上
虎聚亭下背宗周而不邮兮苟偷樂而惰怠
而夏肆曰晋国怠不邮宗周之　關枝葉落而不省兮
大叔向其無人　先叔向將甲其宗族枝葉一族
公族聞其無人　先叔向將甲其宗族枝葉一族
鴟及羊舌氏在而已豈聞其獲其獨在家
惟羊舌氏在而已豈聞其獲其獨在家門君曰不悛而
甚兮政委棄於家門又曰政在家門君曰不悛而
家門晋以傷周地載約屨而正朝服兮降皮弁以
晋以權臣上僭　　戴約屨而正朝服兮降皮弁以
復人記載禮記之冠弁
復人注禮記之冠弁　朝位載朝皮寶礫石於廟
堂兮隋和而不眠小人登以寶礫石於國之寶
堂兮隋和而不眠小人登以譬賢林為国之寶
面馬童而不顧　　　　　始建衰而造亂兮公室
傳畫者馬童而不眠與項羽同

由此遂甲憐後君之寄寓兮喑靖公銅鞮同說殫
文吊生此以國曰喑詩寄言歸信衛
之未君三卿分晉靖公寄寓於銅侯
故恡而不能吊嗣之銅鞮縣屬尊周室致晉公室微
管平不能嗣之銅鞮縣屬尊周室卒致晉公室為家
三郷之卿所鹹之銅鞮縣上黨以家人懐左傳有
漢之別邑釋叔向之飛患語見捃人家亭人家
侯田温邑釋叔向之飛患語見捃人之
之鄉之心切感矣其傷
有救兮勞祁奚於太原何叔子之好直兮為羣
邪之所惡烏各致也賴祁子之一言兮幾不免乎
徂落襄二十一年晉誅欒盈叔向之黨叔向被囚樂王鮒見叔向曰吾爲子請叔向弗應出不拜其人皆咎叔向叔向曰必祁大夫室老聞之曰樂王鮒言於君無不行矣祁大夫所不能也公族穆子有馬有羊舌職之族也祁大夫入見宣子語諸諸公而免之公語叔向不告免焉而朝
子之固夫十世猶宥之訓以勸能者今壹有馬
之身以棄大夫社稷不亦感乎宣子說與之乘以見公有司將食之羊舌氏之族大夫言諸公而免之不見叔向而退叔向亦不告免焉而朝祁奚說叔向見韓宣子韓宣子說而免之祁大夫入言諸公而免之叔向不見叔向亦不告免焉而朝
越侯田而長驅兮遭悅善人之
侯田而韶語見捃人河內懐縣有
之別邑
霰美不必為偶兮時有羞而不相及
此以男女俱美也其必合兮
注以君臣俱賢也雖轀寶而求賈兮嗟千載其焉
合楚詞兩美
合為論語求之與不善買者議之所以作千載而
仲尼之淑聖兮竟陵窮乎陳蔡孔子厄於陳蔡
彼屈原之貞專兮卒放沉於湘淵屈原自沉汨羅去
何方直之難容兮柳下黙而三黜師柳下惠為士
道而事人焉往而不三黜之不足
遽至獻公時兒再出奔本兮之賢大揚眉而見知
失女之情也曲木惡直繩兮妒蛾眉而見醜
女之情也曲木惡直繩兮亦小人之誠也以夫
子之博觀兮何此道之必然空下時而瞳世兮

自命己之取患猶光曰䀛轉目視也方言曰䀛顧視也方言曰䀛以上言
遇之難又見䀛者曰䀛轉思顧視亦曰䀛
多以合論己之出處惟智見所生自微至著人亦然因過晉陽
之所別忽心積習見所生自微至著人亦然因過晉陽
兩明前意以漸見
六卿專政悲積習之生常兮固明智
夫趙叔舊臣范吾向伯日錐官於賤禄去公室不信六族皆韓魏多
晉趙無邮吉射瓘在家門言政在大家
築原狄傳續牧慶伯降在皂隷今亦因晉陽
叔羣旣在皂隷兮六卿興而爲
逞也其雄桀兮
荀寅肆而顓恣兮吉射叛而擅兵憎
人臣之若兹兮責趙鞅於晉陽
荀寅士吉射入於朝歌以叛趙鞅奔晉陽
圉之書晉趙鞅人於晉陽以叛事並見定公十
三年晉陽軼中國之都邑兮登句注在陰館縣名
縣屬太原軼中國之都邑兮登句注在陰館縣名
以陵厲歷鴈門屬并州而入雲中兮屬并州郡
絕轍而遠逝濟臨沃臨沃原縣
邊都巳至五原猶野蕭條以寥廓兮遙思乎
紆飄窅寥以參廓兮遙思乎
迴風育其飄忽兮迴飇飇之冷冷薄之凝
滯兮蒂谿谷之清涼
電霓之復陸兮慨原泉之凌陰激流澌之漻
兮凌冰澌日漸冰日積冰
淋颸悽愴以慘怛兮慨風漻以烈寒獸望

浪以宂竄兮浪怖駭貌烏脇翼之浚浚同畯
山蕭瑟以鶤鳴兮樹木壞吟下莊于所謂地
地坼裂而憤忽急兮石捌破之山品喦反百
天烈烈以厲高兮廖琤窻以梟窵勞鷹營邑
旗幟之翩翩回百里之無家兮路脩遠之綿緜
以遲遲兮野觀鳴而嘈嘈望亭隧之皦皦兮飛
咸反趙武靈王排擊臣之議身胡服教民騎射戰國
反射以備邊事見趙策五原趙地據趙
原景物上述五於是勒障塞而固守兮奮武靈之精
奢之策慮威謀完乎金城當以奢趙良將也堅壁破秦軍
事具史記外折衝以無虞兮內撫民以
守之固見賈誼策言
誠反情素於寂寞兮居華體之真實玩書琴
笙寒猶言篤寒也攸潛溫之玄室兮滌濁穢於
笙之注笙一作篤
永寧旣邕容以自得兮唯惕懼於笙寒問楚辭何
以條暢兮考性命之變態運四時而覽陰陽兮
總萬物之玩怪雖媅娛乎天地固賢聖之所喜亂曰
留意長恬淡以懽娛兮
正考父校商之名頌十二篇以那為首其輯之亂者
劉云注篤義既成撮其大要旣鴆亂辭王充
論衡識挈書云董仲舒之亂洋洋盈耳 然則
曰父雲云注篇之義既成撮其大要孔子於魯周始
孔子識摯篇下其亂盖其類也
其未賦須頌也
潛德含聖神兮抱奇內光自得真兮寵幸浮寄

奇無常兮故奇讀作奇偶之奇惟奇寄之去留亦
何傷兮夫人之度品物齊兮全位之過忽若遺
兮爵此言在人者求位得位固其常兮者當像之己
位守信保已比老彭兮於論語栲栳老彭

首陽山賦　上篤後漢文苑傳杜篤字
　　　　　　　西伯昌善養老叟聞
　　　　　　　史記伯夷叔齊孤竹君之二子及西伯卒聞
　　　　　　　天武王伐紂叩馬而諫武王不聽同粟殷隱
嗟首陽之孤嶺形勢窣其盤曲迴河源而抗巖
　　於首陽山采薇而食之餓死採
坂革山之北河曲之中隴瑰隈而相屬長松
馬融曰首陽山在河東蒲
落丹木蒙青羅落漠而上覆兗溜滴瀝而
下通高岫帶乎巖側洞房隱於雲中忽吾覩
二老時采薇以從容於是乎乃訊其所求問其
所脩州域鄉黨親戚定傳何務何樂而並茲遊
矣二老乃答余曰吾殷之遺民者也厭亂孤竹
作藩北湄孤嗣竹城洼故的夷國也紂都朝歌有
此竹在少名叔齊長曰伯夷聞西伯昌之善政育
年艾於黃耇遂相攜而隨之班詩曰黃耇鮐背
聞孟子曰盍歸乎來吾冀寄命乎餘壽而天命
不常伊事變而無方昌伏蟄而畢命有三分二以

伏事子忽覩其不祥子武王也末終褻之器稱
殷
乃興師於牧野與受戰于牧野紂兵不祥之器
乃棄之而來遊誓不步於其鄉余聞口而不食
並卒命平山旁

終南山賦作頌一
　　　　　班固兩字孟堅漢書皆有傳
　　漢書地理志右扶風戈功縣太壹山
　　古文以為終南山毛氏詩注終南周之
　　名山中
　　南也

伊彼終南巋嶻嶙舜國巋區章反嶻才結反高峻
旋燦青宮觸紫宸燦李善注曹植詩承露盤太清
也　　　　　　　　與古字杭摩露也堅与青宮
紫宸天帝之居言極千天言冣氣同山嵐之嵐
山高峻上極千天嵌崟鬱律萃于霞芬
之氣　
氣曖瞹對瞹睫若鬼若神障蔽天日變化殊形吞
　　　　　　　暧曖音愛速雲霧吐宋
若王高唐賦從從生於神眾傍吐飛瀑上挺俢林立泉
玉言人為驚驚家高而鄉號行手啓雙瀑里季入
落落南山瀑布詩　信傳行　都皆繡里鼓共
商洛漢之深匪高終於　　　　　　　　　　　　　　　　　　　
來乃南之　三春之季孟夏之初天氣肅
此馬悟心不
氣曖瞹

清周覽八隅皇鸞騰鷲鷟亮前驅
　　　　　　　　　　　　鸞鷟皆春秋
於元命苞狄離山之興出兮　　之前鸞驚鳴也
若生岐山　　　　人為　　　　爾其
落落南山瀑布詩家而　　　　　　
珍怜碧玉挺其阿密房溜其郁毓蜀都賦被其

山圖栞栞首翔鳳哀鳴集其上清水泌流注其前線
而得　　　
水彭祖宅以蟬蛻
也彭祖　至列仙傳殷末八百餘歲常食地物芝

皇應福以來臻掃祈壇以告誠薦馨以祈仙
嗟茲介福永終億年
每行巡狩輒修本紀作章念終鍾本傳
之事無歲無之如嗟終紫帝行幸祠社上
祠之闕里岐山登太行汜上
終南薦享不見于史豈偶遺俠歟

竹扇賦　　　　　　　　　　　班固

按葛洪西京雜記漢制天子至尊几夏
設羽扇冬設繒扇至成帝時昭陽殿
始有九華扇
羽等名其華扇五明扇飾修麗扇不及言孔雀堅翠
當肅宗朝時以竹扇供御蓋中興以
來屏夫奢靡崇尚樸素所致賦而美
德之養君心以彰盛也

青青之竹形兆宣妙華長竿紛寔翼木篠叢生
於水澤疾風時紛紛蕭颯削為扇翣成器美託
御君王供時有度量異好有圓方扇之形或隨人所
製來風辟暑致清涼安體定神達消息百玉傳
之賴功力壽考康寧累萬億

圍碁賦　　　　　　　　　　　馬融

孟子曰奕之為數小數也趙岐注引杜陵
圍碁也博物志云丹朱善碁既不經
見未足深信

略觀圍棊䛇法於用兵三尺之局兮為戰鬬場
陳聚士卒兮兩敵相當拙者無功兮
有中和兮請說其方
先據四道兮保角依旁緣邊遮列兮往往相望
離離馬首兮連連鴈行
䠎中央違閣翼翼兮
引彼聯翩徘徊中央違閣奮翼兮攻三違
製其欲㳺日閣左右翶翔道狹敵眾兮情無遠行棊
無簭兮如聚羣羊䠎蹟兮駱驛自保
先後來迎攻寬擊兮䠎蹟内房
作槍累兮樁天䘼兮見則兵起
志有天樁兮星見則兵起
則為強獸於食兮壞決垣堤潰不塞兮泛濫
遠長兮敵可取有似賵瓠子沉濫之決
橫行陣亂兮敵心駭惶迫兼其碁雖兮頗棄其
敗之雖音義與岳同棊子謂
裝之雖音義與岳同棊中一孔當必備不振有
將有弃其資者
裝而遒者已下險口兮鑒置清坑當設出險以
坐之口如飛狐之口皆險要用奇處
待敵口如飛狐之口皆險要用奇處
新語所謂作罥罔作䦨皆也攻死卒兮無使相迎當食不食

兮夜繼冀其狹勝負之機兮作策於言如髮乍緩
乍急兮上且未別白黑紛亂兮於約如葛雜亂
交錯兮更相度越守規視一作不固兮爲所唐突
深入貪地兮殺亡士卒狂攘相救兮先後
并沒上下離遮兮遽一作遽兮雜四面隬閉圍合罕散兮
所對哽咽韓信將兵兮難通易絕自陷死地兮
設見權譎漢書韓信以兵東下井陘信先列
願假奇兵從間路絕其輜重信乃爲背水陣亦不得敗
陛只此在兵法死地而後生言陣當出危
以急則出奇誘敵先行兮往往一室拾碁委食兮
遺三將七所此以誘敵既未出井陘壁立赤幟遂以行
商度道地兮碁相連結
轉相伺察誑詞以誤急之
蔓延連閣兮如火不滅扶疎布散兮左右流溢
浸淫不振兮敵人懼慄迫促蹙踏兮惆悵自失
計功相除兮以時各一作事毀變生兮拾碁
欲疾營惑窘乏兮無令詐出深念遠慮兮勝乃
可必

髑髏賦

張衡字平子南陽西鄂
人也後漢書有傳
莊周蒙人也著書寓言曰夫子使楚
見空髑髏揲而問曰夫子貪
生失理而爲此乎將有亡國之事斧鉞之誅而爲此乎埋此髑髏援枕而臥夜半髑髏見

張平子將遊目於九野觀化乎八方〔有淮南子九野天
州之外八殯乃星回日運鳳舉龍驤南遊赤野〔淮南之地南
有州之外八殯一作幽鄉都即幽西經昧谷之地東極浮桑
曰扶出之處〕西經昧谷之處東極浮桑
北泚陟〔幽鄉都即幽西經昧谷〕日入之處東極浮桑
日出扶桑之處
左翔右昂步馬于疇阜逍遙乎陵岡顧見髑髏
於是季秋之辰微風起涼聊回軒駕
委於路傍下居於壤上有玄霜張平子悵然而
問之曰子將幷糧推命以天逝乎本喪此土流
遷來乎為是上智為是下愚為是女子為是丈
夫於是肅然有靈但見神響不見其形答曰吾
宋人也姓莊名周遊心方外不能自修壽命終
極來而幽玄公子何以問之對曰我欲告之於
五岳禱之於神祇起子素骨反子四支取耳北
坎〔坎景故耳屬之〕坎北方水內外使
求目南離〔離景故目南方火火外〕
東震獻足西坤授腹〔震東方萬物動皆在易為足坤南方主養焉在〕
腸為五內皆復五臟六神官及子欲之
不平髑髏曰公子之言殊難也吾子雖有此言
也死為休息生為役勞我代以子老曰息我以死
冰之疑何如春冰之消南凝則滯消不疑不若其釋

地為水者乎不榮位在身不亦輕於塵毛巢許所恥
為水者乎況我已化與道道遙離朱妻不能見子
伯成所逃國為恥許由之榮位在人生酒輕之
況乎已化與道遙離朱妻不能見子
死乎已況我已化與道遙離朱妻不能見子
野字師曠不能聽堯舜不能賞桀紂不能刑虎豹
不能害劍戟不能傷與陰陽同其流與元氣合
其朴以造化為父母天地為牀蓐雷電為鼓扇
日月為燈燭雲漢為川也星宿為珠玉合體自
然無情無欲澄之不清混之不濁不行而至不
疾而速於是言卒饗絕神光除滅顧時發彰乃
命僕夫假之以縞巾袞之以玄塵以土覆為之
傷涕酹於路濱

冢賦

古者春秋時晉文公有功於周請隧弗
許王章之葬禮也晉文釋者以云闕地通路曰隧
為王之葬禮也晉文釋者以云闕地通路曰隧
家壙矣漢之人預為冢兆者預為觀則此廟賦其士
大夫壙矣漢之人預為冢兆者詳為觀此廟賦其
平子之冢邪預築

載輿載步地勢是觀降此平土陟彼景山
一升一降乃心斯安爾乃伏觀山之來岡一起
巍山平險陸刊藜林禹貢隨山栞古刋字山石
峨礱構大橑木者以灰土或以磚擽石後世築之高岡冠其

南平原承其北枕南而列石限其壇壖一作羅竹
藩其域系以脩隧縣周制惟王者用隧諸侯皆
以溝瀆曲折相連棺而下漢不以隧為禁洽
乃樹靈木戎戎戎之靈貌直不以隧諸侯也識
我戎匪雕琢繁霜家周旋顧聘亦各
相歔宇乃立歔堂直之以繩正之以日景
方作隅詩楔之以有覺其材塩覺玄室
祭祀是居神明是處以為幽享祝之室
奕奕將將崇棟廣宇在冬不涼一作在夏不暑
有披門建為披門之西十一餘半居披
門又十分之一下有宣渠上有平岸舟車之道交
通舊館自西而降則寒淵慮弘存不忘亡欣歔
廟壇祭我兮子孫古者家不墓祭孟子嘗言潘間之祭者
宅兆之形規矩之制希而望之方以麗踐而行
之巧以廣幽墓既美思神既寧降之以福如水
之平如春之卉如日之升

溫泉賦 張衡

按漢地理志京兆新豐縣驪山古
驪戎地也山有神井泉温湯如氏
三秦記云驪山湯初皇砲石起寺
帝故專云驪山湯可以去疾消病武
下名温泉加脩飾焉至唐治時湯井
漢武帝故温泉宫天寶間有為池驪山

余適驪山觀溫泉浴神兮美洪澤之普施乃為
賦云陽春之月百草萋萋余在遠行顧望有懷
遂適驪山觀溫泉浴神井風中戀風雩同意牡
厥類之獨美思在化之所原覽中域之琛怪無
斯水之神靈控湯谷乎瀛洲濯日月乎中營洲
海中山上有湯谷山海經湯谷上有扶桑池日月
所浴也日月出坎離中故液泉而溫
蔭高山之北延慶幽開以間清於是殊方跂作
交涉駭奔來臻士女曄其鱗萃紛雜還其如綱
縕似有缺文
蘭曰天地之德莫若生兮帝育
音因易天地綱
蒸人資厭成兮六氣淫錯有疾癘兮溫泉泪焉
以流穢兮蕩除苛慝服中正兮煦哉帝載保性

命兮

觀舞賦

客有觀舞於淮南者美而賦之曰爾雅舞以土地名之有周
舞巴渝舞音樂陳兮旨酒施擊靈鼓兮吹參差
叛淫衍兮漫陸離於是飲者皆醉日亦既昃美
人興而將舞乃脩容改服襲羅縠之雜錯申
綢繆而自飾拊者啾其齊列盤鼓煥以駢羅
感耳搏拊之聲舞合其行列班國寶戲啾啟蒸之
地聲舞聲隨鼓聲而旋轉故謂之

鼓乎丁又有七盤舞抗脩袖以翳面展清聲而
號此處似有缺文
長歌曰驚雄遊兮孤雌翔臨歸風兮思故鄉
搦纖腰以玄折媛傾倚兮低昂增英蓉之紅華
兮光灼爍以發揚騰嫋兮日以顧盻嫋音胡故反詞
宜笑盻爛爛以流光連翩絡繹下絕梧似
飛鸞袖如迴雪於是粉黛弛兮玉質粲珠簪撼
桃一作兮緇髮亂然後飾笄整髮被纖垂繁同縠
駢奏合體衒聲進退無差若影追形

　　古文苑卷第五　　　　　　　　古文苑卷五　　　　　　十四

古文苑卷第六

漢臣賦六首

黃香九宮賦
李尤函谷關賦
崔寔大赦賦
王延壽夢賦
張超誚青衣賦

九宮賦　　黃香

鄭玄注乾鑿度曰太一者此取其神名也
古文苑卷六
河圖之數戴九履一左三右七二四
為肩六八為足五居中央從行九行宮
八卦神之所居無故乃謂之還於九宮中央以陽者
地八卦神之所居無故乃謂之還於九宮中央以陽者
太一以下陰始起自于午陽既巽又坤以
出行則周矣還息於中央之宮既又自此而游息於
所行者自半矣自此而行入艮於上
宮自此而離宮行則允矣自此而
自始一坎之宮而星紀而終反於紫宮
從太安後漢人書文苑傳黃香字文彊江夏
章所奏未陸初除郎中肅宗詔詣東觀讀
凡歲五篇書令　　　所見郎書累遷尚書令
伊黃虛靈一作之典度日黃靈之常度
之會宮官皆將相貴臣夾輔紫宮者也
天官書斗魁戴匡六星曰文昌宮鄧羽華謹

之崴麩依上帝以隆崇蓋晉天文志一九星日華
也握挺一作璇璣而布政大帝之坐
政揔四七而持綱爲四方宿星七摠日月之光
曜歷天陰之晦暗陽玉石以炳明楊泉物理論
煌歷天陰之晦暗陽玉石以炳明楊泉物理論
以塊圠如杳坑沕潹深廣大造塊圠言天地之閒
陽終明於離宮皆嵒陽正南地故
日晦陽終明於離宮皆嵒陽正南地故
陽極則能北照爲太陰日月五行始於坎陰正則日北無光故爲陰太
闔銀猶鑚研歷推蚍笑始知紫宮之中分爲九宮
切莃圠音剅之中分爲九宮
賦閱郁閭閭一當其蓼廓号似紫宮也與六陽之峻嵘山
音藪之茂盛乃才周反故豁坎焮戰火交坤爲老
木藪之茂盛乃才周反故豁坎焮戰火交坤爲老
即蹟縮以櫲檽退震縮與震居正東與六陽之峻嵘山
驪驋以羌蠃馬江坤漸二閒順音而差別音驤馬馬
驪驋以羌蠃馬江坤漸二閒順音而差別音驤馬馬
以駿樂雜銀佛律以順游關律取其居次序關
而駿不齊石兔二正宮西建驪爲取金故曰石皓磉礴音環化
出玉房漢閭天門王臺一居也揮粲徑閭閭
朝六宗宗太一神之等神皆未朝謂稟其書埵出也

融而督勾芒戎帝之佐勾芒東方之神
而竝滕翊翊以敝普帝之神始昉於炎帝故對南方之
六巾翰翰濛茂反 降聊優游以尚陽作一
竹箭倫而蹈碻石之下都張節帝日崑崙山去
中皤石碐五萬里禹貢底于碣石 跪底柱而跨太
行柱然在山名河水分流包山而過山見水中若
北肩熊耳而據桐栢桐栢熊耳山在弘農廬氏縣東
介嶓冢而持外方嶓冢山即嵩高山在潁川若
彭蠡而洗北海彭蠡澤與洗濯足澤上在揚州之西浮五湖
而漱華池頳峻吸也池所謂華容王井之春秋時有粉白沙而
定容是為敦煌郡開外華容城盖
雲夢小睡丘湖也明月韓詩終之於离宮离宮使至義渠白
文夢巴睡也明月韓詩終之於离宮离宮使至義渠白
宮滕跂而地極上覆回抱林雞子雞見驚走名有驌
官滕跂而地極上覆回抱林雞子雞見驚走名有驌
雞以為釵連明月以為懸剝驌
水犀釶刻開為魚形剸治水繞繽組而攝雲霓
理得如駛雞者置米其枚上紆以緒繪綬加飾采
陶匏以委蛇如獨繭大一縷絲也列仙傳客收囊盈紇
覆之為形浮垂獨重而服離桂戴崒炭而帶繚繞曳
雲之為形浮垂獨重而服離桂戴崒炭而帶繚繞曳
岐冠嵬峩貌繽帶影揚儀飾之陶匏之盛乘根車而駕
甄陶所成不言冠繞也自山出神瑩車天禮記所謂器車
神馬也孝經授神契日神馬名乘出黃之類
駟驕騎駂而俠窮奇日驕駒窮奇神馬名昳外使織女

乘主良為之御 天官書織女天
三台執兵而奉引軒轅乘驅招搖
豐隆騎師子而俠轂各先後以為雲車
野 一星曰王良王良策馬申騎旁
也先後以為之神皆
楚詞吾令豐隆乘雲而前驅所謂
六星星似騾而此招搖黃龍躰上豐隆雷師
驅獸招搖而比招搖三台禮記招軒轅謂之長
騰蛇 左青龍而右前七星而後
而聚羣神大一
蛇東南方七宿朱雀北龍西方虎南方七宿朱雀北方玄武
君基六曰神一大三一有天一神太一一曰太一
十曰計一大最尊無別名地次九謂之
括後筆談人談辨之大率詳而按謂此之徵太小太一遊
感而叱太白人星一出司礼金星之司兵
輊而播潘義酒彗勃佛仿以梢擊四徼
干道絕引者而驚轂
引汲也彗亭一星五星道之精所讀汛洒
言太也出遊則清塵
蚩尤之倫玢璘而要斑爛垂又作
雄戟操巨鏖鏖亦臣之礎弩齊佩機而鳴鄉狼
殼張而外饗柱天持芒以作嶁迅衝風而突飛
電蚩尤勇能兵古之徒若蚩尤者操戰執兵器區
音彬鄉甘泉采賦
楊雄尤蚩兒蚩狸帶干弩而磉音磉邊玢璘
星曰弩機弩如矢浦引 之齊狀而正後向蕤此云也狼狼弧則是射姿

黑望敦古豆反饗讀黽作繋
之如有毛羽然作峨韻行而
旅毛振然峨激之迅蛰
也羽雲峙容峋然作崋狀速

過於容峋而土塋山
風電興雲空洞填寒幽
谷峒雲空洞穿寒幽龍狡猾
空峒也綵令即塋山在
石磊作而扑雷公檦擊缺決
莫敢屏除顛仆奮雲旗而椎
所以宣其和也
海清晏下土紫福地梁純猶冷至
山而刺嵩高吸洪河而嘬九江登崒嵬之鼇臺
闕天門而闖帝宮亨嘉命而延壽樂斯宮之無
窮朿言喬岳可躡江河可竭九宮定位未嘗遷而不老
超乎天地而永存也刺
盧達反吸喢言其微也刺

函谷關賦　　李尤

　　後漢文苑傳李尤字伯仁廣漢維人
　　和帝時拜蘭臺令故秦函谷關在
　　弘農縣間蔡邕都賦云因秦故關
　　用農縣間策都因秦故關
　　獻穀從都師於關古曰新安故
　　城顏師古於關古曰新安即今
　　　　　　安地志河南

惟皇漢之休烈兮包八極以據中混無外之盪
盪兮惟唐典之極崇別九州謂協抑萬邦
喜而洞洽兮何天衢以流通何易大畜之九需要亨

北則有蕭居天井壺口石徑貫越伐朔以臨胡
或置於西則有隨隴武夷白水江零汻漢阻曲
路由山泉舊水遼灩沐落是經沐西等關隨以隴上至壺
施雕礱以作好建峻敵之堅重殊中外以購別
目惟夸閣之宏麗兮羌莫盛於函谷或羌作慶語辭
翼巍巍之高崇命尉臣以執鑰紀建元九年省老武
十九年復置
而普聰聰察聽邪謂蕃鎮造而惕息侯伯過而震
惶惟函谷之初設險前有姬之苗流王惠思也設險陽
尹喜之望氣知眞人之西遊爰物色以遯道爲
蓍書而肯留劉向列仙傳老子西遊關尹喜先
蓍書音道德經二篇自周轍之東遷秦虎視平中

諸部有懷渾垾匈奴等恐誤
名或有關指則陽鱠沙龍勤縣有陽關
龍堆外有白龍堆會玉門關
庭蕭居所所下六關在北上黨郡汴有上黨關
口關居石研所音形研末詳
縣交趾合浦縣並有關九眞郡界關
志蒼梧郡注屬交州南水絞並有沐浦二
蒲離水謝沐涯浦零中以窮海陸
約之險固兮制關捷以擒并其南則有蒼梧荔

州其周平王東遷天下班秦遂擁戎雍之地視文
其險要肆毒洛陽固西都賦秦以虎
馳齊而懼追譎雞鳴於狗偷於齊
盜者竊美襲以獻變姓名昭王釋孟嘗君有能田為狗盜
即馳去更封傳以出雎夜半至關關君得出孟嘗有
難鳴盡出客遂恐追至雎出見史記雞鳴而雎扶服入
邑雎匿車中得免雎至函谷之亡也以扶服入戰國策
楊雄解嘲薄姬之素得之入魏謁魏相穰侯行縣適
食衣以免捜范睢傳入秦求入關秦相穰侯行縣俱
以建德革故鼎修為河南郡三高祖初入關與民約法三年
新安乃從函谷猶改地宜河南郡高祖初入關與民約法三年
冬運縣之立基關右國都之前因入武帝元鼎三年
勢以立基關在函谷之立國勢者
東漢所都記在國右郡十丈城縣
關注後漢征西岸者自然形勢車
已蓋可以詰非司邪括執喉咽季未荒戍堕闕
有年廢隨西漢之未關守陸羣黎命我聖君
稽符皇乾孔適河文武聖君封謂泰山引河圖會昌
道誡合帝中興再受三祖同勳
同永平承緒欽明奉循上羅三關下列九門
功孔矩合國創業中明帝
規當時關谷之經制度宏闊立
永平之貢琛侯藩鎮都洛玉帛
徠百蠻之貢琛東漢鎮都洛玉帛
名於途山執玉帛者萬國魯頌
侯各於其國琛寶來貢皆由函谷
其冠蓋紛紛雲合車馬動而雷奔察言服之有
琛指繡傳而勿論言蔡邕往來之多惟此記興服執
譏指繡傳人物往來之蔡邕記興服解異

聖法易簡於乾坤坤言大漢人主包涵天下與簡易知乾
用傳終軍入關棄編而除去關無于以廓襟度於神
刻木為之漢書大帝同量易乾坤日正谷驗孟銘
也書繒帛分持其一言以為出入之驗或用
同為諫異服識察也繒傳之符關之際

大赦賦　　　　崔寔後漢書有傳寔字子真漢書有爰之子
　　　　　　唐虞之際省然肆赦有易稱君子以赦過宥罪
　　　　　　過後世論者評之詳矣按本期漢書期除知至
　　　　　　而已論姦者始大赦天下此賦論事名曰政論定
　　　　　　少年所作至桓帝時論事名曰政論定
　　　　　　一年夏四月丙寅大赦天下

惟漢之十一年四月大赦滌惡棄穢與海內更
始甦豐乎思隆平之進也塞就而賦焉
以為五帝異世三王殊事然其承天據地興修
法制一也陛下以苞天之六承前聖之跡朝乾
乾於萬幾夕惕敬而厲場終言勤政乾夕
然猶痛刑之未措厥將大赦天下所以創太平
之跡旗頌聲之期新邦家而更始垂祚羡乎將
來此誠不可奪也方披玄雲慶雲也素朝頴得
景星半月景星如嘉禾周成王時嘉
禾數賞莢於階庭莢生於門騏驎之肉

古文苑卷六

角麒麟鸇瑞獸一角聆鳳凰之和鳴天下有道則鳳凰
于飛鏘鏘和農夫歡於時雨女工樂於機聲雖羲皇
之神化尚何斯之太寧

夢賦　　王延壽

周禮占夢以日月星辰占六夢之吉
凶一曰正夢二曰噩夢三曰思夢四
曰寤夢五曰嘉夢六曰懼夢又大卜
掌三夢之灋一曰致夢二曰觭夢三
曰咸陟漢文帝傳王延壽字文考南郡
宜城人有雋才曾有異夢意惡之
乃作夢賦自饜年二十
渴漢江溺水而死

臣弱冠嘗夜寢見鬼物與臣戰臣授以
後臣弱冠年二十前不稱
臣此書不傳臣遂作賦一篇叙夢後人夢者讀誦以
書不傳臣遂作賦一篇叙夢後人夢者讀誦以
卻鬼數數有驗臣不敢蔽其詞曰余宵夜寢息
乃忽有非常之物夢焉其為夢也悉觀鬼物之
變怪則有蛇頭而四角魚尾首一作
足而六眼或龍形而似人其神海經南禺之山有龍身而人面
行而奮搖忽來到吾前伸臂而舞手意欲相引
牽於是夢中驚怒膈臆膈膈紛紜
舍天地之淳和何妖孽之敢臻尔乃揮手振奮
奉雷發電舒斬游光斬猛豬斬一作

天地之真氣宇之君行之正意耳喞喞而外即忽
妖物何為敢干之終前
屈伸卽覺寤於是雞知天曙而奮羽忽曹然而
自鳴鬼聞之以逊失走讀他憎怖而皆驚亂
曰齊相夢物而以霸兮
謂人因之堯所時見所者也夢恐與是古寤字周禮相類寤夢
轅有皇哀子告敷者有治委蛇而如知此哀如
而物登具山馬而神見馬集大怵公惑夢伯鬼者長人
人馬前見馬走神也又見者曰澤人見其知君士典
感得賢佐兮予尚書高宗夢得說賚
百兮日禮記我百爾與我九齡爾文王
國以競兮一作競晉文臨腦
左傳僖三十八年晉侯夢與楚子搏楚子伏已而臨其腦子犯
曰吉我得天楚伏其績老子役鬼爲神將兮葛洪
罪遂戰楚師敗 說文慈爲
法傳李耳以周武度養性絕穀便人也
故號老子所出世時爲柱下史俗有久壽
鬼之轉禍為福永無羞兮
者心故謂之無憂患
王孫賦武
緯類欲心嫠露受制於人徐堅祕學記載
此較文問未詳音而無釋滋
罝
原天地之造化實神偉以屈奇道玄微以窐妙
信無物而不爲有王孫之狹獸一作狻卽押字形隨
觀而醜儀顏狀類乎老公軀體似乎小兒瞑瞨

職以駞丘陀一作駝律駓五流
以聆睡反睡音睫迷皆夾駓反視職睫
頰䫙儀一作瞻頰過反顧駓反突高巨而曲
驚視疾也許綠反輕悅
側咸反禾反呻之冊反唎歷反脣
嗛呼咸反啈呼哽反額吸
破鞍正蜜反街齒齘反嚼咀嚼崖以齼齬
魚離塞反五露齒齵如而齒開口無齒貌
動呃並口䶌貌涉反強顏
呃聲鼻耳聿役以嘀知並音適一作摘
息鼻鮭朐以嗽嗷口嘬以辨齒
皆驚視狀也笑貌目也歷反吸呼侯反
而狗踞弱不中也
儲糧食於兩頰稍委輸於胃脾蹉兎蹲
聲歷鹿而喔咿
作聲詞喔咿又人呋咄而啜歠
嚅唲以楚詞婦人啜歠許容反
儔儷而抵摠一作贛齦音呼呼閿
角友歐吐之聲左又適嬰喽一作姿
傳君將殻之寓野蘭以瓊酷許
不激友醙呼啼音酸友瓊視
伺視友睒睒胎眡而睨眼
吏貢反頁子錫視眉目貢腸閱
驚而充跳皆言軟跳腸
態峯嶔崎崟崎危反軟跳峰出而橫施
剽音字漬音狹輕迅也橫去上
閃之高木攀窈裊之長枝背年落以猿緣百
漂即僄友嶔嶔岑之山奇性獮獼猿疾
斬嚴之嵌崎嵚崎俯反
測之幽溪尋柯徐以宛轉或挺腐而登危

若將頹而復著紛絀絀反一下作絀竹律反以陸
離或羣羣一作跳而電逝上爪懸而欵垂
懸物貌爿以足卜之懸繫如瓜瓠之懸于木丁倒字一作對了切字
支如瓜瓠之懸繫 上觸手而挈下值
反邪視眤魚刃反于鑢鑢候反聊聯利皆
疾時遼寧一作落以蕭索寧息乎午睥睨以容與
兒登跥字書跥昨禾反遇手足反便捷又攬聚一處扶嶔
登跪跪卬趙卬趙趙逸以跳遊文容阪而攢
負魮聊聊而奄赴鑢字書刃反出莊子廉
計邪與撒同攬逆趨聚又攬一作攅
聚羣踦跼同與撦逆趨踊一作攢
羌難得而覿攣紬緣司馬貞注攪逸緣經
[middle columns continuing]
鮻以楝樲陳一作摷躍危泉而騰舞歘踴逸而輕迅
營結紲紲地結反此謂枯木之無枝
節者翻繚委曲也吉圍山馳逐登乃
高木舞躍自喜忽都妻擥撒捕獲而翻繚觀者
多方耳目左右太沖吳都賦走羌㑺難經得而音蠡
同甘苦於人類好餔糟以歠醨醨薄酒也悅酒蛗酤酒詞音
餔其醪而乃置酒於其側竸爭飲而無知
歡獻鋪其餔糟而
也急疾酗酗陋酗醉賊眠睡而候動火
著酒顛頓陒陋同迷顋火酒火火動誘結
䒾反麴孔曹以繩索繩紬糫垔也繩之變也
賸莫謂以曹同不繫紲取緹猩之亂
歸鑠繫於庭廁觀者咲嗟遂攖絡而忘羈
相之類與此　 縛遂攖絡而忘羈

誚青衣賦

張超後漢文死傳河
超字子並留侯之後鄭人

舊編載清衣賦以為蔡伯喈文蓋少年時所諧為耶詞瀁不可站簡冊

以砂藥之者故耳

低昂倩俶麗齒歎

妝媚起蛾低蹀出蚌泥

坐起卓蹀揚動心

賦媚娟笑惠事

為炫姱多姿精蕙小趍朱

姬裒楚文師伊妃何命在此鄭季平賦微代夫不無

中樽裁容莫其所履世之解關宜之作繫人陌私

邪非餕家能追希微

故因錫雲續歷感昔睹雞鳴相催駕

情懷寒繒紛爾聽床鷲胃思不排

趣嚴將剛舍爾垂聚將冒

悍之思怳可時規友矣備至

張子並同人謂益伹

彼何人斯

詩不指名其人盖鄁疾之地悅此艷

[古文苑卷六][十四]

咨嚮辭美譽雅句斐斐文則可佳志甲意微鳳

兮鳳兮何德之衰高岡可華何必棘茨體泉可

飲何必湾池隨珠彈雀堂溪刈葵茨湾池喻靑

衣隋侯之珠堂溪則鳳喻詞人靑

彈雀刈葵則皆輕甚矣剗侯之金以爲鐶此皆可寶者用之彈千

人何得戰則以剗子葵鶉于鷄鳴而

之隨侯之珠彈鵝鶉之階多由孽妾

食腐鼠乃鵰子號鷄啄鼠何異乎鶉

所求非事見牲家於之索詩載哲婦

歷觀古今禍福之階多由孽妾

逢妻書戒牝雞哲婦智詩載哲婦

最泰惟家之索竹鵷寫實不

壯姬傾城歎厭鳥爲氐鳥

婦爲梟爲氐鳥

齎瀗恭子晉獻公代驪戎獲驪姬以歸公嬖之

生奚齊生卓子太子申生縊死讒死公

卒亂晉國懷楊雄

見弒

有夏取仍覆宗絕祀恭有

三代之季皆由斯起晉獲驪戎

二女正五子家太康降

三詩皆以為康王晏朝關雎刺之漢時魯
諭君父三百篇皆以為刺詩夫子之日以行
性不雙侶願得周公妃配以窈窕防微消漸諷
將衰康王晏起畢公喟然深思古道感彼關雎
之敗從李園始李歇為晉文公懷安姜笑其鄙
鑒牛餒巳叔將為穆子進後妒作君殺歇魯齊樂
仲尼逝矣叔孫穆子受齊女樂行孔子行周漸
公之未亥國迎桓子受齊韓氏之漢時
有晉若何懷安與子犯謀醉而載之以行
射狼之聲也齊姜氏恐敗之乃與子犯謀醉而載之
其奧姨往裸之及堂聞其聲叔向母曰是虎狼之聲也終滅
是壞亦恐是字叔肸納申聽聲似人叔向
善謂太康后左傳則有伊氏
女髮黑而長皙可鑒后德之化也生伯石
所逐而失封貪婪無獻罪威石
三百篇皆以為刺詩夫子之日以行
漢儒所引多以為康王之德也
以關雎剋妃之德也
其宅為景公相公與婦人宿於朝延
後為妻晏子見其名重周解不肯奉霍不
三族无紀網繆不序蠏行索妃
不迷況此麗豎景公疑霍光秉志尚貴均欲奉此女
受將軍光欲以疑晏公皆聞不敢不肯奉霍不
諸就手深乎三族无紀網繆不序蠏行索妃
肖配音也 無祀門戶
不名依其在所生女為妾生男為虜
酌祀祠其先祖或於馬廐厨間竈下
向長跪接狎艦酒悉請諸靈僻邪無主
主無定也多

乞少出銅、鐵柱積繒累億比皆來集裹物細碎隨得
而聚婢嫡煔歡心各有先後臧獲之類言凡民男而娶
之常態嫡煔歡心各有先後臧獲之類言凡民男而娶
婢曰臧獲女曰獲蓋不足數古之贅婿尚猶塵垢秕
婦奴曰獲況明智者欲作奴父勤節君子無當
則出贅子壯況明智者欲作奴父勤節君子無當
家貧子壯況明智者欲作奴父勤節君子無當
自逸宜如防尓守之以一秦繆思警故獲終喜
逸與佚同謂逸與佚同尚
書秦誓曰所警取其悔過也

古文苑卷第六

十六

古文苑卷第七

賦十一首

蔡邕漢津賦

彈棋賦等

王粲浮淮賦

柳賦

陸機思親賦

左思白髮賦

庾信枯木賦

謝朓遊後園賦

古文苑卷七

漢津賦　蔡邕人字伯喈陳留圉後漢書有傳

漢為四瀆之一都道所奏為津說文曰津渡也

夫何大川之浩浩兮洪流淼以玄清配名位乎

天漢于天蕭何傳語曰天漢雲淼音則禹貢導漾東流

為漢漾水出隴西氐道東流過武當始納陽谷之所

載形登源自乎嶓冢引漾灃而東征

吐兮在西曰沔日北方人謂漢水為沔水

江漢上也云漢如淳曰云漢水

之陰精遇萬山以左迴兮

注水經云漢水出東經萬山也旋襄陽而南縈經襄陽切大別

之東山兮與江湘乎通靈禹貢至于大別南入
山西府入江湘水出興安縣北入江
以安流漾潯酒瀯然夕澶嘉清源之勢體兮澹澶漫
以嬉遊明珠胎于靈蚌兮夜光潛于玄洲
玄洲絲深雜神寶其充盈兮豈魚龜之足收
之崖也由進入河
所蓄它水不足道也鱗甲育其萬類兮蛟龍集
族不於是遊目騁觀南援三州北集京都
下接江湖孔氏書至武都為漢水出隴西
江水匯澤導財運貨懋遷有無既乃風炎蕭瑟
為彭澤
勃焉並興楊侯沛以奔鶩洪濤演泚沸騰願乘
流以上下而上下貿遷便利窮滄浪乎三澨觀
朝宗之形兆看洞庭之交會
漢朝宗于海又日東流之水過三澨東匯
東為滄浪之水過三澨
　筆賦
　　　古者簡牘畫以鉛槧至秦蒙恬始
　　　製筆釋文筆述也書之
惟其翰之所生于季冬之狡兎　兎性若宜製以為筆
以標悍體遄迅以騁步　棘似之
削文竹以為管加漆絲之纏東形調搏以直端
染玄墨以定色畫乾坤之陰陽贊炎皇之洪勳
宓羲始畫八卦叙五帝之休德揚蕩蕩之明文乎民無

靡施不協上剛下柔乾坤位也新故代謝四時
次也圓和正直規矩極也玄一首黃管天地色也
易天玄
而地黃

彈碁賦

沈存中筆談西京雜記云漢元帝好
蹴踘以蹴踘為勞求相類而不勞者
遂為彈碁之戲丁觀是傳寫誤耳其
蹴踘頗與擊碁相近疑是其蹴踘
局方二尺中心隆起曰棊其巔為小
壺四角微起○日樂天詩彈碁局上
事最刻是長斜長斜謂抹角斜彈
一擲過半局今具有此法

古文苑卷七

短人賦

傳云此即長斜也魏文帝賦
云綠邊間洪長斜選取

飛若浮不遲不疾如行如留間放
易使馳騁然後我製兵綦兮驚或風風波動者
歛邊中隱四企腹魏文帝彈碁賦云豐頰四頻
榮華灼爍華不華於是列象雕華逕龍與豐腹
侏儒短人焦僥之後國語魯語焦僥氏長三尺短之至也出自外域
戎狄別種上文注焦僥西土云俗歸義慕化出自
遂在中國形貌有部名之侏儒長三尺餘奉伽

襄生則象父唯有晏子在齊辯勇座景拒加
粟不恐故晏嬰長不滿六尺車齊景公常直
刃晏之初崔杼弒莊公晏子入枕尸而諫匡
人謂之曰崔杼以殺之晏子仰天而哭曰舍
杼盟國人杼以大官晏子曰嬰之得所以竟
氏曰國利社稷儲比者以是古興為戒詞其
忠晏於民櫻非所為如上帝賢非所以唯崔
餘廷公劾厥僂寶嘖嘖怒語與人相拒矇昧嗜
酒喜索罰舉醉則揚聲罵詈恣口眾人患忌難
與共侶是以陳賦引譬比偶皆得形象誠如所
語詞曰雄荊雞兮鷟鷟鶻鴿鳩雛兮鸕鸔鵁鶄
戴勝兮啄木兒觀短人兮形若斯熱地蝗兮蘆
即且蝗子如友繭中踊兮蠶蠕須音而作踊之傷踊
縱者病視短人兮形若斯木門閫兮梁上柱人兮江南
縮上矮柱弊鑿頭兮斷柯斧鞭輳鼓兮補履撲
梁為侏儒
脫柄椎兮擣薤杵視短人兮形如許
　　　　浮淮賦　王粲
　　　曹公東征從
魏文帝賦序云建昌十四年王師自譙東征大
興水軍浮舟萬艘時余從行始入淮口行泊東
山觀師徒觀旌帆赫哉盛矣雖孝武盛唐之狩

舳艫千里曹自尋陽浮江親射蛟龍中護之
舟艫千里唐武帝紀元封五年冬巡狩至于盛唐之歌殆不過也乃作斯賦云命粲同作
全賦不

從王師以南征兮浮淮水而遐逝背渦浦之曲
流兮望馬丘之高滋豪州界有馬丘聚水邊高土泛洪櫓于
中潮兮與櫓戰舳艫通故有潮樓飛輕舟乎濱濟建旌
興潭浪濤波動長瀨艤竿舳舻上
櫓以成林兮譬無山之樹藝於是迅流
天廻蒼鷹飄逸廻旋舟楫遇順風如雲之飛天之勁疾
滂沸泌溶遞相競軼飛驚波以高鶩駕浪而
赴質加舟徒之巧極美榜人之閑疾榜人行舟
隊軸轤千里名卒億計運茲威以赫怒清海隅
者閇習謂白日未移前驅已屆羣帥按部左右就
之蔕芥與劉備結好備猶未有蜀合肥
大舉垂休績乎遠裔

羽獵賦
華歆文章流別論云建安中魏文帝
從武帝出獵賦命陳琳王粲應瑒劉
楨並作命琳為辭琳粲為大閱凡此賦
楨補有所長粲最
閱文此賦繫首各有羽獵繫集合
也符楨粲二漢水皆出上黨曹公攻表尚常
決章水而
濟漳浦而橫陣魏郡清漳入

灌莽倚紫陌而並征樹重置於西址列駿騎乎
北坰遵古道以游豫兮昭勸助乎
農圃因時隙之餘日兮陳苗狩而講旅
與徒役胥作田
武王之戎唯重千斤
輶車駕四駱
秋獮冬狩
農隙以講事也
相公乃乘輕軒
附流星名矢屬繁弱
選徒命士威興竭作
旌旗雲擾鋒刃林錯揚輝吐火曜
野蔽澤山川於是乎搖蕩草木爲之摧落禽獸
振駭鬼亡氣奪舉首觸絲搖尾遇機陷心裂胃
潰頸破頰 類 音遏鷹犬競逐奕奕霏霏下韝窮
摶肉噬肌墜者若雨雨獸去聲獲若
詆水中之如京鄭氏箋
詆如京地也

柳賦
魏文帝戰於官度時余從行始植斯柳
自彼曹公指謂余曰子從今已行五年斯柳
乃在
表紹作柳賦蓋並命繁欽同作
昔我君之定武致天屆而徂
征元子從而撫軍守左日監國覽斯鄉布葉
于茲庭厯春秋以踰紀行復出於斯鄉
之豐笳紛旖旋以脩長枝扶疏而單布莖橚搞
以奮揚人情感於舊物心惆悵以增慮行游目

思親賦　　陸機

晉書陸機字士衡吳郡人也父抗吳大司馬抗卒領兵為牙門將吳亡機與弟雲俱入洛累遷太子洗馬著作郎機生於華宗長於孝門誦折楊之高弄歌采菱之新曲於是將老矣機感東野之歌作賦以述思念之情克去鄉邀迴觀其社稷祠祀其植桑梓以表識悠曠言

悲桑梓之悠曠愧蒸嘗之弗營井社識悠曠言謂四時之祀之祀因身寓洛陽而不便以寄誠敬在吳由歲至寒墓之所懷人母也根在吳中令士出宰浚儀機齊名號曰二陸機少與兄有惠政言兄弟才美相仇儷當子衡齡三年不及奉養其慈親

歲俄其聿暮明星爛而將清迴風肅以長赴零雲紛其下積指南雲以寄欽望歸風而効誠

葉之去枝存顧後之遺志感明發而懷親慕纖枝之在幹悼落之美

茂弟蘭發而玉暉感瓌姿之晚就痛慈景之先違為晉書陸雲齋儀有恵政

所廣望觀城墅之故處悟元正之話言機表書擐甲于官渡四月破紹軍於延津南歷舊日管墅之地因念當時泰陪軍政猶記其話書

思難而存懼
愛
苟遠跡而退
豈駕馳而不顧

嘉甘棠之不伐
敢累於此樹

白髮賦

左思晉書字太冲齊國

人少博覽文史

星星白髮生於鬢垂讒慝後世俗薄貴少而賤老雖

青蠅穢我光儀策名觀國血肉至親悅景或相違背也

于以此見疵將鑷好爵是縻正以此見疵將鑷好爵是縻

白髮將拔怒然自訴禀命不幸值君年莫偪迫

秋霜生而皓素始覽明鏡惕然見惡朝生晝援

何罪之故子觀橘柚一嶹一樺貴其素華匪尚

綠葉願戢子之手攝子之鑷咨爾白髮觀世之

途靡不追榮貴賤枯赫赫閻閭譊譊紫廬閻

謨甘羅乘軫五乘齊銅童墨綬阿英終賈高論

符宰說有菀十八阿英終賈高論

雲衢事賈誼絳年二十餘召爲博士援白髮就

黑此自在吾白髮臨拔瞋目號呼何我之寃何

子之娛甘羅自以辨惠羣合作見稱不以髮黑而

名著賈生自以良才見異不以烏鬢而後舉聞

之先民國用老成周周道肅清老孟子天

下之大老也而歸之吕尚伯夷四海清四皓佐漢

文王周之王道以成周書冰清四皓佐漢

漢德光明惠帝入朝皓從太子位之捨輔何必去我

從飛蓬髮膚至昵尚不克終聊用擬辭比之國
子義大矣我我髮乃辭盡誓以固窮昔臨玉顏令
清難侯河之左傳清人壽幾何侯道時之戀見歎孔
鹿裘帶索鼓琴而歌家語坡雖有二毛河
列子榮啓期年九十行乎鄒野見邦家語
有理暴貴老今薄舊蘭榮期皓首田里
然後要貴榮洛尓白髮事故有以惡燕之所言非不

風

枯樹賦　庾信

品云中宗時內出二王墨帖三十卷
賜中書令楚宗客裝作屏風十
嘗二謂扇遂以褚良下筆勁逸甚得爲腳
為二河說南以書驗不此諷賦及熙寧四年三月姓氏
畫未免有差蘇令頌子容解題、舊編字本爲正

殷仲文風流儒雅海內知名代異時移出爲東
陽太守常忽忽不樂瞻庭槐而歎曰此樹婆娑
生意盡矣　晉舊殷仲文之妻極玄姊也有文才藻美容貌仲之良因
貴帝朝初又正枕表自解紱待罪私不許命覦之良
月意爾不平至大司馬府位以佐命叅之良
於意而嘆爾日此樹婆婆無柟生意忽忽爲
誅咦夷故仲文所述見其其與庭槐至如白鹿貞松煥煌太郡

漢武帝置南山有松栢松陜縣南十里有白鹿塞地
多古松栢鹿陝其下因而得名見十三州記云
青牛文梓木有青牛青牛出走文梓水出玄中千歲
伐木精為青牛異傳曰秦文公伐雍州南山大梓
木南山大梓特作牛史記作特作
事而銷亡根柯盤魄山崖表裏桂何
何為而半死漢武帝以作悽凉之賦以悼夫人其根半死半生高百
三河徙殖史記唐人河南夫者河東殷門之桐生
呎移根蹋據詞余既以木蘭之
畹苑中有百脩竹黃帝樂言木中含自然之律
于洛陽始殿室周禮大司樂雲門
山鴈也制十二篇以聽鳳鳴自抱
苑園中有百脩竹黃帝樂言木中含自然之律
竹之嶰門注雲門
門之舞
曰將離集鳳比翼巢鴛臨風亭而喚鶴對月夜
而吟猨猶以上木之年少得地茂盛時也乃有拳曲擁腫
盤坳反覆熊彪顧盼魚龍起伏節堅山連文橫
水感性皆形狀古木之名也
匠石驚視公輸眩目並古之良工
雖鎪剬厥仍加平鱗鏟甲落角摧牙
重重碎錦片片真花紛披草樹散亂烟霞容皆形
文
中之若夫松子古度平仲君遷
皆從皮中出大如拇指正赤中
木今仲君遷松益結實可食者
平仲今仲師水度注以太中吳都賦木中則楓柳豫
樟梓千年字東京賦五都瓦舊本槎梓
槎梓千年字東京賦五都瓦舊本槎梓作枡樹秦則大夫

受職秦始皇東封泰山風雨讓至漢則將軍坐
馬東漢馮異獨屏樹下軍中號為大樹將軍莫不苦埋菌壓烏剝蟲
穿低垂於霜露撼頓於風烟東海有白木之廟
西河有枯桑之社北陸以楊葉為關南陵以梅
根作冶 四方廟社皆有因木得名者木在長安城西屯留存伊尹冢西河今何地
邪 其詞云掛樹繫生芳聊奄留皆淮南王安招隱之序所作地
蜜琨下漿扶風行繫長鬱獨城臨細柳之上寒落
松下扶鞍援桂枝兮聊奄晉侯胡奴以守傳嘉國之
桃林之下 在漢周亞夫屯細西左傳晉侯使詹嘉以守傳嘉國之
之塞若乃山河阻絕飄零離別拔本垂淚失人
桃林之下飄零離別拔本垂淚
傷盡 火入空心膏流斷節橫洞口而歌卧頓山
淚見淮南不墮於傷根流血 工魏志越徙曹梨掘之根
聞者莫 南不墮於傷根流血
喪王遷徙之援 城猶木之根移徙它處秦
虜家流離異域中房陵遷思故鄉
要而半折文襄者合體俱碎 襄與晉邪守古老車被傷輪者剖之有
中心直裂戴瘻衍瘤 襄大如拷襄因老車被傷輪者剖之有
文藏穿抱完木魅暢聯山精妖孽
貌木之妖化為罷鬼魅能變形観 失甫友疾友硯
視人鯔照燕城賦小鬼小鬼 況復風雲不感
易遇如龍從虎風從之感召 周以閒於君
會雲木能劼葛削則 使出史記采葛鄭
成食 薇氏箋采能劼葛削則
餘食之薇而沉淪窮巷燕没荆扉既傷搖落聯嗟變

襄、汝之處、圍蹟憔悴之際、猶淮南云淮南子所為書術
藥茨長年悲斯之謂矣乃為歌曰建章三月火
項羽至咸陽燒秦宮室三月火不滅漢武帝於
梁宮災越人勇之言當大起宮室以厭勝之於
是作建章宮知黃河與天漢通
黃河千里槎博物志有居海島者每年八月見
浮槎往來不失期者
若非金谷滿園樹石季倫
金谷園濫岳為河陽縣栽桃花之煴爐漂流者
陽令谷滿縣桃花者
即是河陽一縣花
陽潘岳為河陽大司馬聞而歎曰昔年移
柳依依漢南今看搖落悽愴江潭樹猶如此人
何以堪桓溫自江陵行經金城見柳皆
何以堪十圍歎曰木猶如此人何以堪援詞以興嘆蓋
庭槐而賦乃謂其父聞而嘆盡明
文為東陽太守在桓玄敗之後信因其後
意也

古文苑卷七　十二

遊後園賦　謝朓

眺集雲奉隨王教作齊書眺字元暉
為隨王鎮西功曹轉文學隨王齊武
帝子也名子隆領鎮荆州

積芳兮選木園林叢集眾芳之
燕兮蔭景下田兮被谷左蕙畹兮
原兮寫目山霞起而削成霞孫綽天台山賦赤城
大華山削水積明以經復於是撇風闥之韶譽
聳雲館之迢迢周步檐以升降對玉堂之沈寥
追夏德之方暮望秋清之始颷藉宴私而遊衍

霞照夕陽孤蟬已散去鳥成行惠氣湛兮惟殿
肅清陰起兮池館涼陳象設兮玉瑱
披蘭籍兮咀桂漿玩典籍以明其芳潤兮仰徽塵兮
美無度奉英軌兮式如璋
談預舍毫兮握芳
兮知方
薛措

古文苑卷第七